MANDALAS
actividad creadora

90 DISEÑOS PARA PINTAR

Lic. Laura Podio

*A mis queridos alumnos, que me dan las claves de
las distintas necesidades que surgen en este camino de
creación y autodescubrimiento.
A cada uno de ustedes por interesarse en compartir
algo de este camino…*

MANDALAS: Actividad creadora
es editado por
EDICIONES LEA S.A.
Av. Dorrego 330 C1414CJQ
Ciudad de Buenos Aires, Argentina.
E-mail: info@edicioneslea.com
www.edicioneslea.com

ISBN 978-987-634-605-4

Primera edición, 4500 ejemplares.
Impreso en Argentina.
Esta edición se terminó de imprimir en
Septiembre de 2012 en Printing Books.

Podio, Laura
 Mandalas : actividad creadora / Laura Podio ; ilustrado por Laura Podio. -
1a ed. - Buenos Aires : Ediciones Lea, 2012.
 96 p. : il. ; 23x24 cm. - (Paz Interior; 1)

 ISBN 978-987-634-605-4

 1. Mandalas. 2. Meditación. 3. Espiritualidad. I. Podio, Laura, ilus. II. Título
CDD 291.4

Quiero contarles una historia....

Una de las épicas más sagradas de India, el Ramayana, narra el relato del rey Dasaratha, quien sufría por no tener hijos.

A pesar de tener tres esposas no había podido concebir un heredero, por lo cual consultó con varios sabios, y éstos le sugirieron la realización de un ritual del fuego para lograr su deseo.

Luego de realizarlo, obtuvo una pócima que sus tres esposas debían beber para quedar embarazadas. Cada una de las reinas tenía su propio cuenco lleno del elixir y debían beberlo. En un momento, la más jóven de ellas, lo descuidó un instante y un ave lo golpeó y volcó su contenido a la tierra. Ella estaba tan apenada que no dejaba de llorar y lamentarse. Las otras dos reinas, compadeciéndose, decidieron compartir con ella una parte de sus pócimas, por lo cual en el cuenco de la reina más joven había una parte del elixir que beberían las otras dos.

Al cabo de unos meses las tres reinas dieron a luz. Las dos mayores tuvieron cada una un hermoso varón, los llamaron Rama y Baratha. Mientras que la reina más joven tuvo mellizos, a quienes llamaron Lakshmana y Shatrughna. La felicidad era enorme para todos y celebraron grandes fiestas en todo el reino. Los mellizos, sin embargo, no dejaban de llorar, hasta que se los acostaba en la cuna del hermano de cuya pócima habían surgido.

Era evidente que todos compartían la misma esencia, todos eran hijos del mismo padre y producto del mismo ritual sagrado, sólo que había afinidades especiales entre ellos y no podían separarse de sus mitades correspondientes. Simbólicamente, eran la cuaternidad que formaba una unidad mayor.

Juntos tuvieron las más grandes aventuras y ayudaron a toda la humanidad. Sus vidas tuvieron más impacto siendo cuatro que si hubiesen sido uno solo, y las hazañas que llevaron a cabo son consideradas una parte esencial de la historia de India y son narradas generación tras generación.

Así como la joven reina no sabía cuál era el plan que le estaba reservado, a veces no sabemos cómo se desenvolverán las cosas que hacemos. Estando yo en India durante febrero de 2012 comencé a realizar diseños para un trabajo único: un libro que tuviera un diseño para cada día del año. Utilizaba las horas de descanso luego del atardecer para elaborar los diseños. Era como una única "pócima" que luego, para llegar a más lectores, se transformó en cuatro libros que serán presentados de a pares, como los cuatro hermanos de la historia.

Ahora el resto de la aventura está en manos de cada uno de ustedes: se trata de la aventura del autoconocimiento, del despertar de la propia creatividad, de la entrega de nuevas energías de Luz para el mundo.

Ahora las hazañas son diferentes, pero no menos importantes, ya que los demonios con los que luchaban los hermanos del relato, hoy son nuestras propias oscuridades, temores y barreras a superar. Cada color elegido, cada momento de meditación puesto en acción con la pintura de estos mandalas nos llevará a ser un poco mejores, a conocernos cada vez más.

Que la Paz, el Amor y la Armonía obtenidas en esta tarea sean para la felicidad de todos los seres...

Laura Podio

La utilidad de los mandalas

Los mandalas son excelentes apoyos para la concentración y la meditación, y ayudan a reforzar la autoestima y a bajar los niveles de estrés, angustia y ansiedad.

Además, son excelentes a la hora de ayudarnos "a bajar a tierra", a calmarnos antes de comenzar un proyecto importante, por ejemplo, una entrevista laboral o un examen.

Está estudiado su funcionamiento a nivel psiconeuroinmunológico, esto es, cómo ayudan a la química cerebral a bajar los niveles hormonales de estrés, generando mejores defensas en el organismo.

También colaboran en los casos de pérdidas y duelos, así como en el temor ante una enfermedad.

Para los niños con problemas atencionales son excelentes ayudas, permitiéndoles paulatinamente lapsos mayores de concentración en las tareas y favoreciendo la autoestima.

Y generan un tipo de atención diferente, logrando que nos volvamos más perceptivos a los cambios sutiles en nuestro humor y, fundamentalmente, nos permiten entender los mecanismos que los generan. Sin dudas, nos ayudan a organizarnos y concretar de mejor manera todo tipo de proyectos.

Es que el trabajo con mandalas nos ayuda a conocernos, a concentrarnos, a observar qué nos sucede cuando cambian nuestros planes. Nos ayuda para tener flexibilidad de emociones, pensamiento y acción. Nos permite desarrollar valiosas cualidades, especialmente disciplina espiritual, orden, aceptación y paciencia.

A pesar de todo lo mencionado antes, los mandalas no son mágicos, no son remedios milagrosos para todos los males, ni tampoco "curan" mágicamente. La actividad tiene muchos beneficios similares a los procesos de meditación y oración, y los resultados fisiológicos son similares, digamos, a cuando estamos felices disfrutando otra actividad placentera.

Cuando realizamos una actividad que nos proporciona placer, nuestra química cerebral cambia y el sistema inmunológico se ve fortalecido por ese proceso. En pocas palabras: la felicidad es salud. Este proceso es vital para el crecimiento de la autoestima, la seguridad y el sentimiento de ser valioso en el mundo.

Toda actividad creativa genera este tipo de respuestas, y en el caso del dibujo o coloreado de mandalas, podemos sumar el beneficio del ritmo, la regularidad y la capacidad de concentrarnos.

La actividad creadora nos une a la naturaleza y nos permite vincularnos con otros seres desde un plano sensible.

Es una vía maravillosa para curar la mente y las emociones, incluso en casos en que nos cueste poner en palabras los pensamientos y sentimientos.

¿CUÁL ES LA MEJOR MANERA DE TRABAJAR CON ELLOS?

Desde mi experiencia, les digo que lo ideal es ir encontrando los diseños que me atraigan, que me generen entusiasmo, para iluminarlos con el color.

Aunque diferentes autores recomiendan distintas maneras de abordarlos, suelo sugerir comenzar ordenadamente a pintar desde el centro hacia la periferia. O sea, primero terminar de pintar toda la hilera de pétalos antes de seguir con la siguiente, que está más hacia fuera.

El fundamento de esto es que si buscamos centrarnos, lo más importante es que ese centro logre captar nuestra atención, y que aun cuando estemos pintando las partes más periféricas esa influencia de color central siga trabajando a nivel emocional sobre nosotros.

Suelo también evitar lo que llamo el trabajo "tipo rayuela", andar dando saltitos con un color pintando lugares muy alejados entre sí, sin completar las superficies completamente, para luego comenzar con otro color de la misma manera. Este tipo de trabajo puede llegar a generar más conflicto y desorden que orden mismo, y requiere de más práctica para lograrlo sin que nos afecte.

También les recomiendo que pinten el fondo de sus mandalas, la parte de afuera, ya que ese fondo simboliza aquello que contiene y sostiene a esa totalidad que el mandala representa. Además, desde el punto de vista estético, el resultado es mucho más bello.

Ahora bien, se preguntarán: ¿puedo cambiar los diseños a mi gusto? Pues, ¡claro que sí! Los diseños nunca van a ser determinantes. Pueden agregarle líneas, hacer dibujos externos, continuarlos, achicarlos, cambiar el tipo de fondo, generar nuevas divisiones internas o lo que quieran.

Pueden también agregarles pequeños dibujos y utilizarlos a la manera de "catalizadores" de nuevas formas que ustedes irán dibujando.

Espero que estas páginas y estos dibujos les permitan disfrutar, divertirse y, también, vincularse con lo más profundo de ustedes, con la fuente de la creatividad y el conocimiento profundo de sí mismos.

Espero que algo de mi propio camino sea útil para acompañarlos y permitirles expandir cada día más el bienestar interno y la plenitud, que es la esencia básica de cada ser humano.

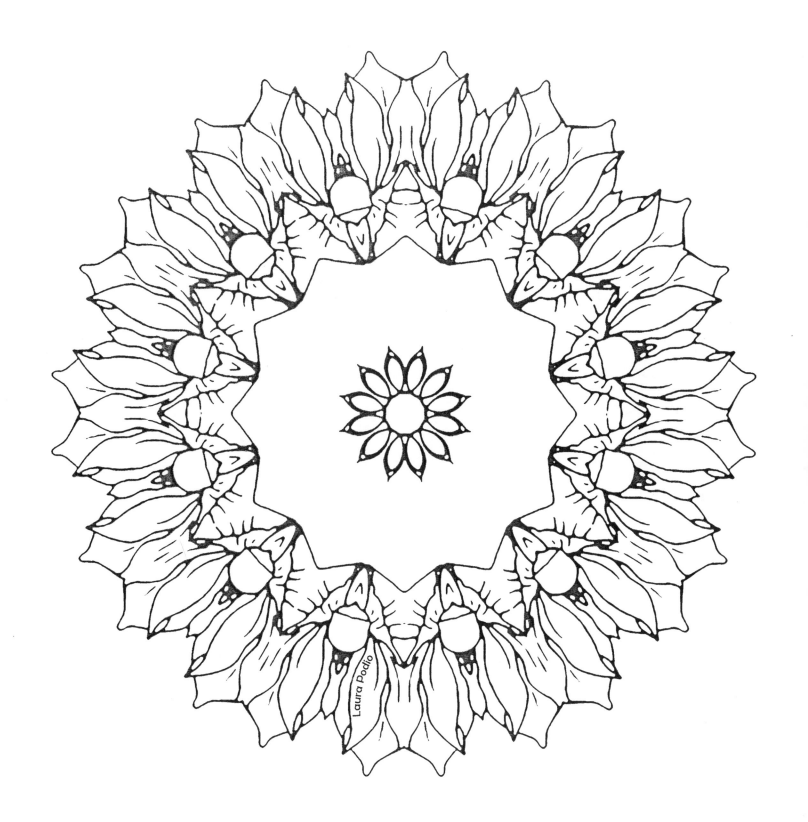

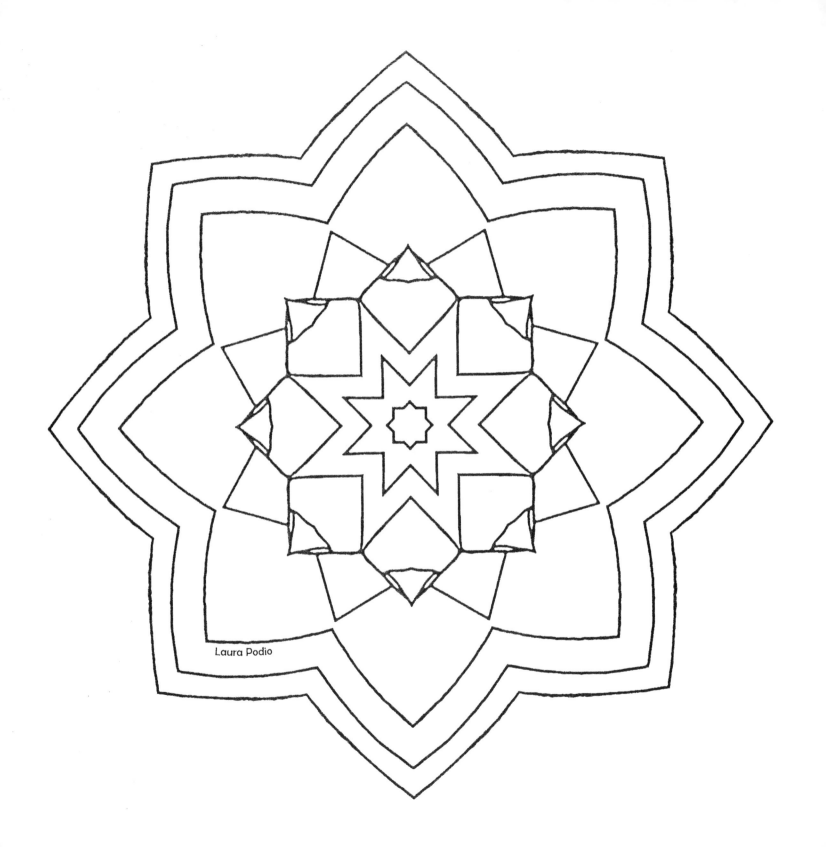

Laura Podio

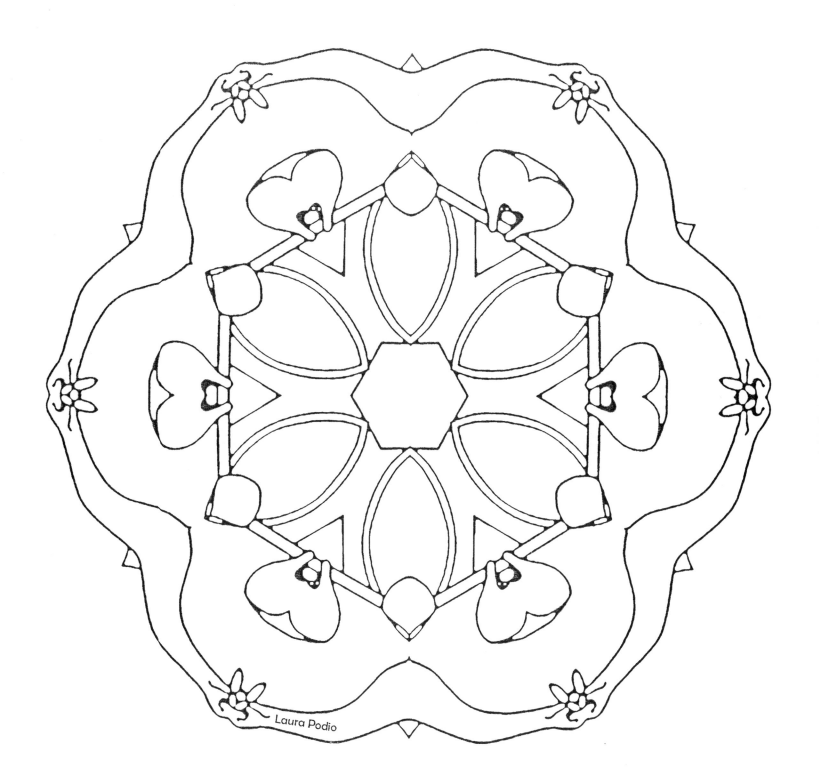

Laura Podio

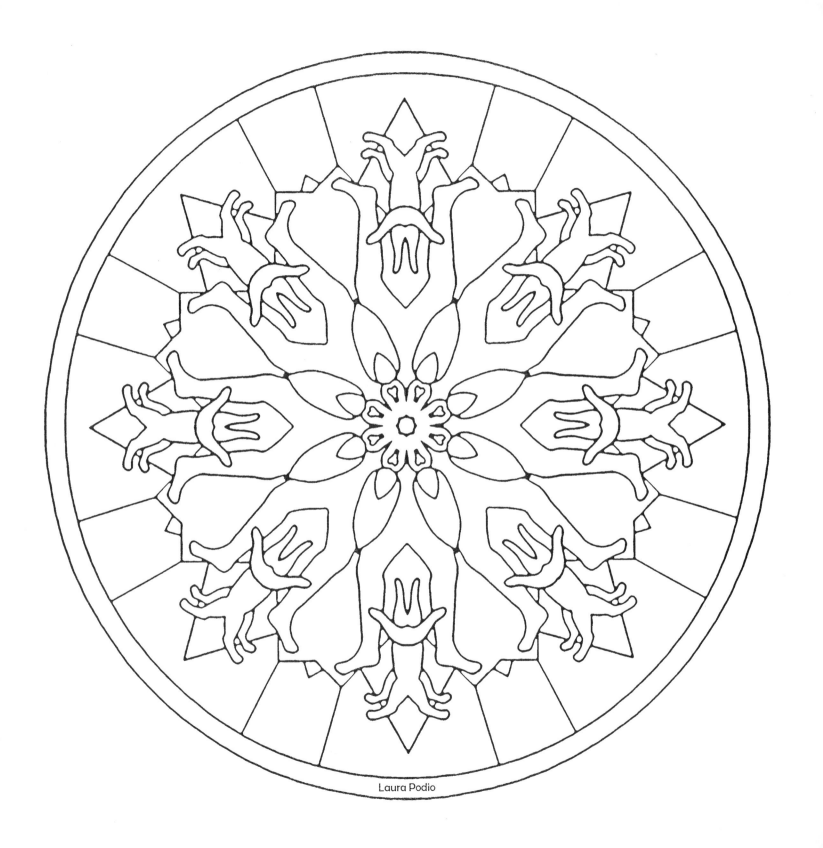

Laura Podio

Laura Podio

Laura Podio

Laura Podio

Laura Podio

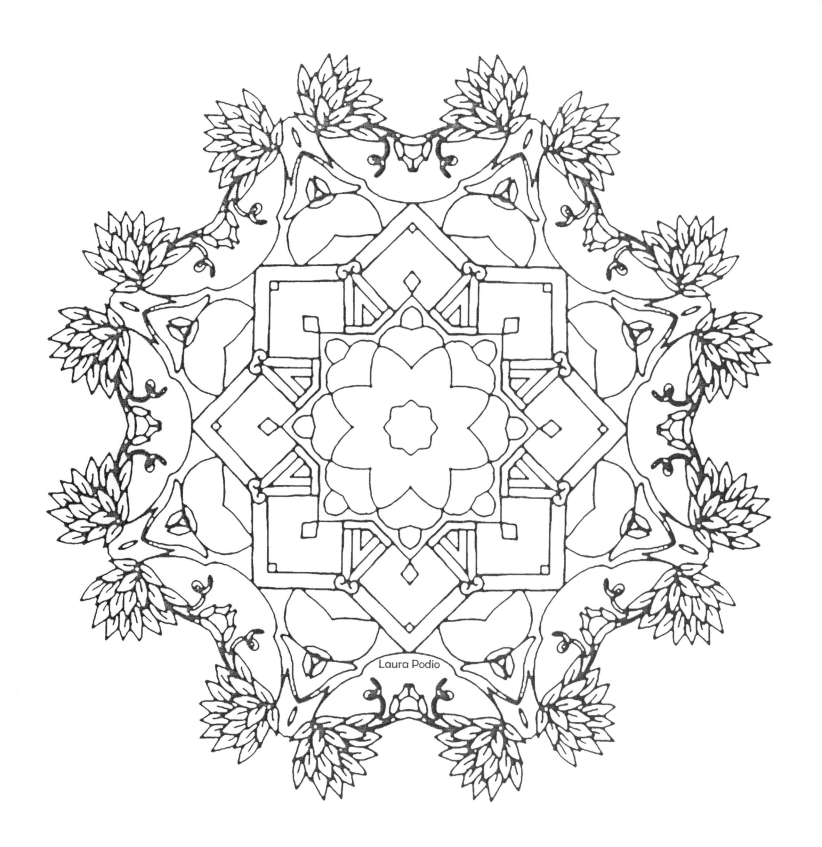

Laura Podio

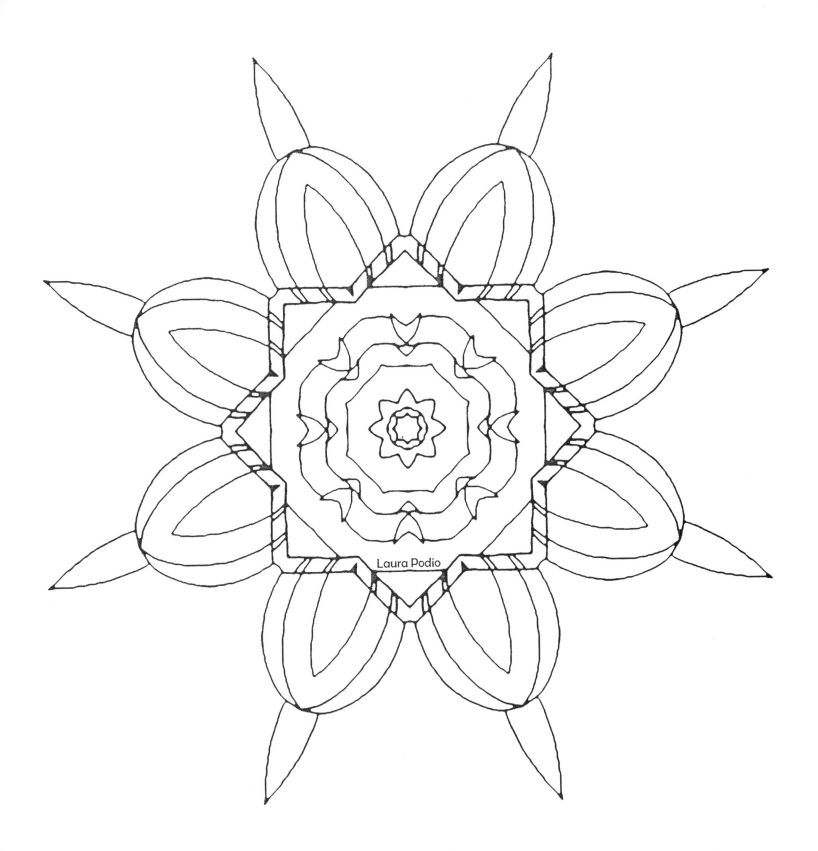
Laura Podio

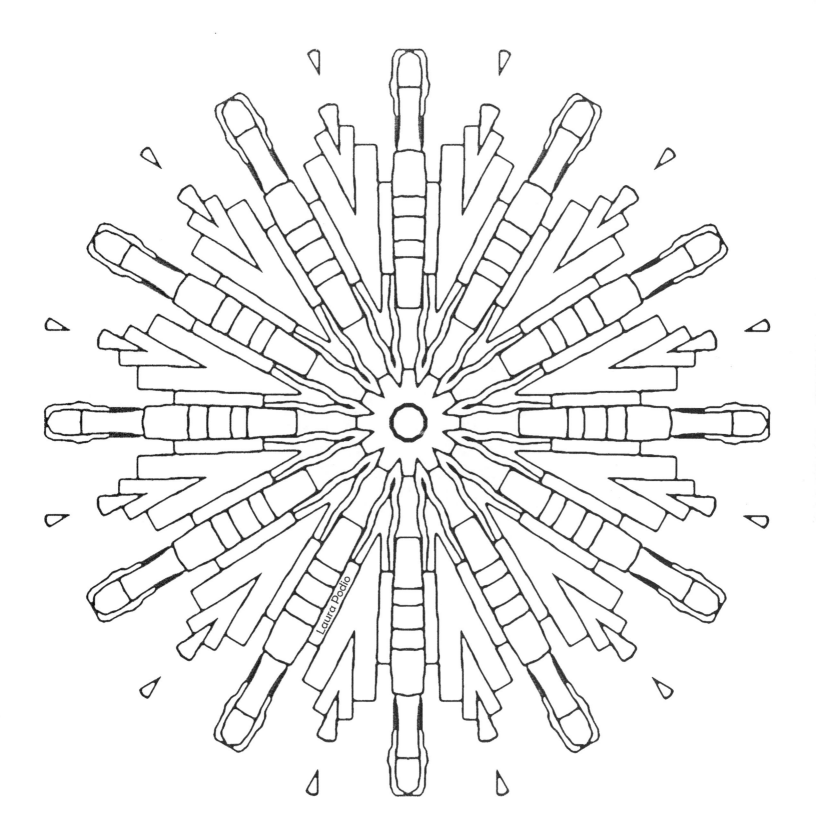

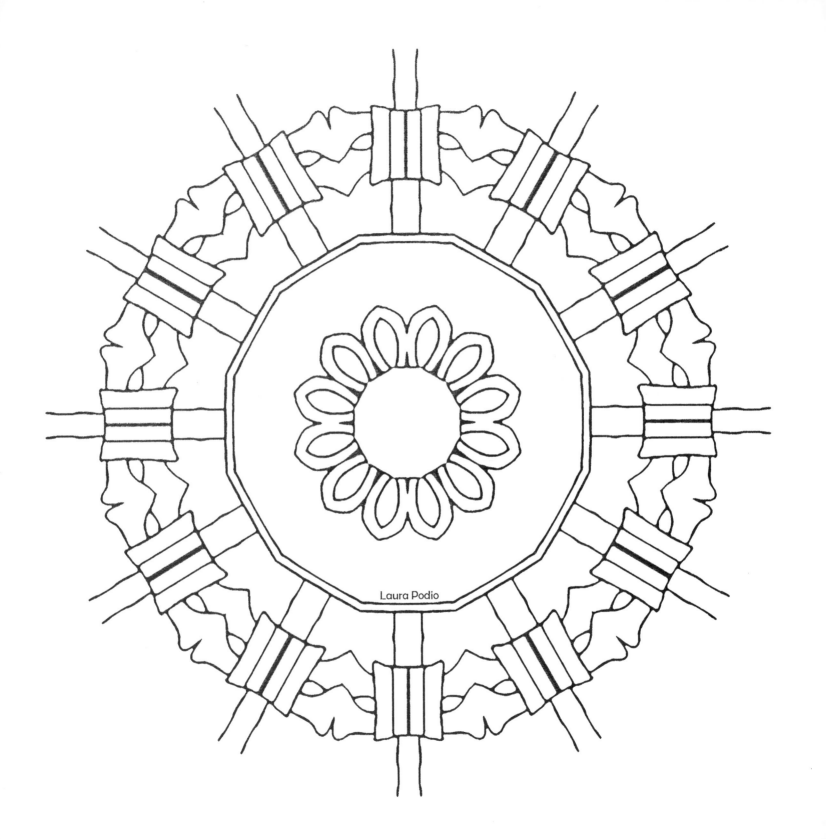
Laura Podio

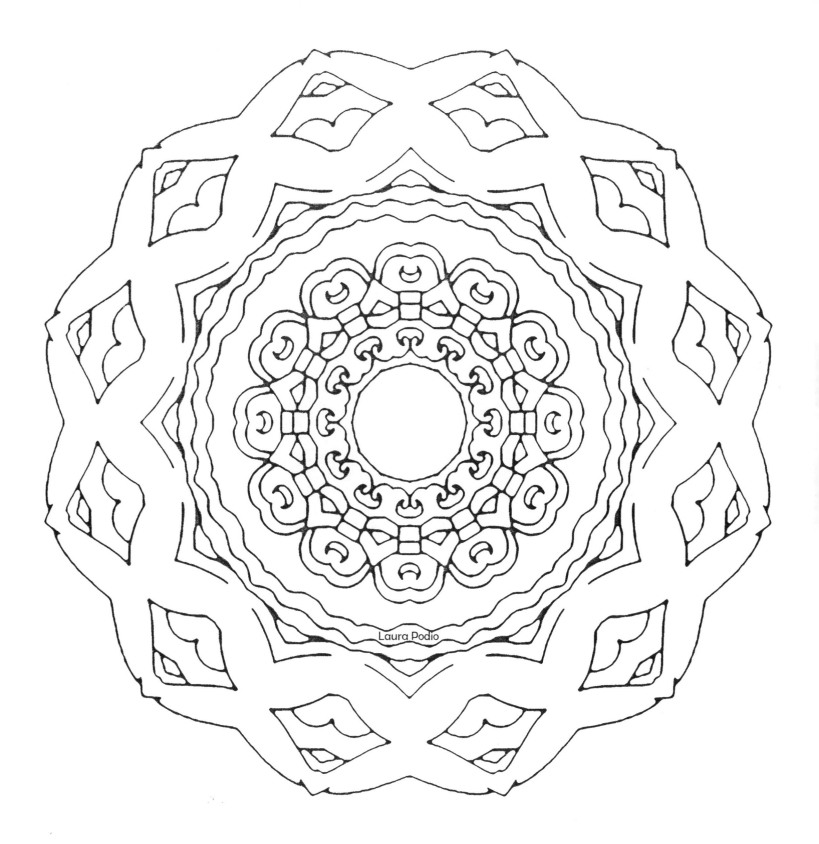
Laura Podio

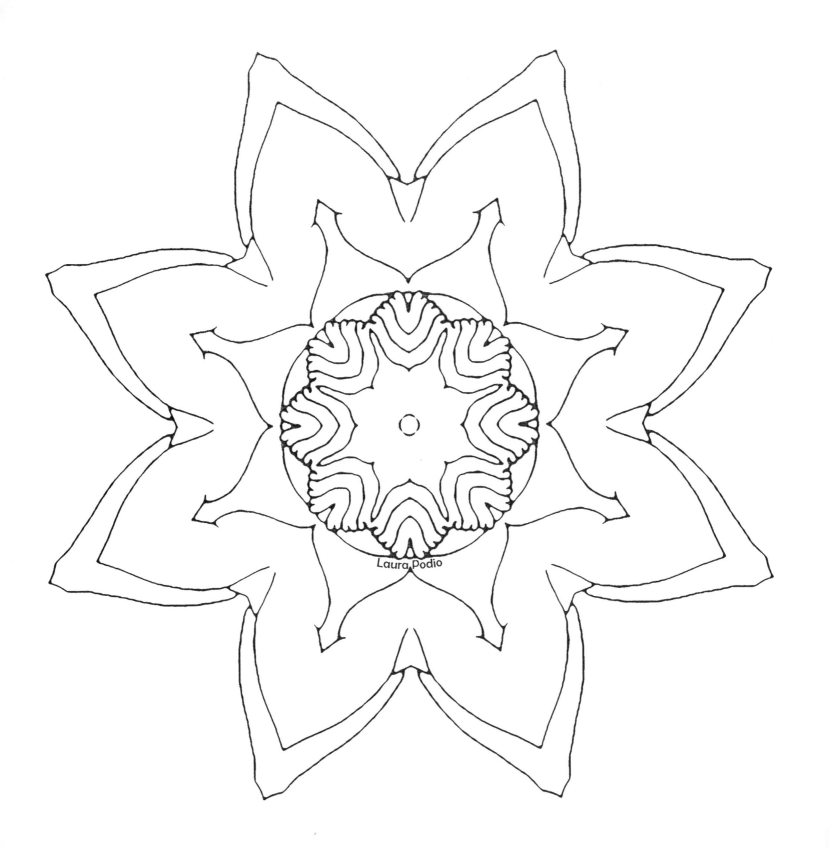
Laura Podio

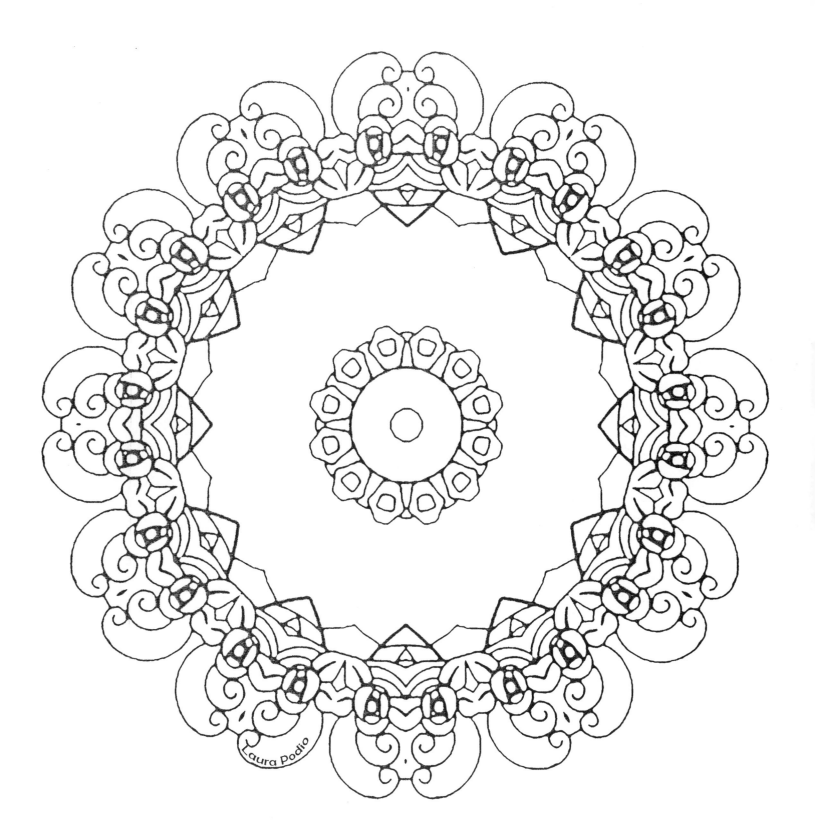

Laura Podio

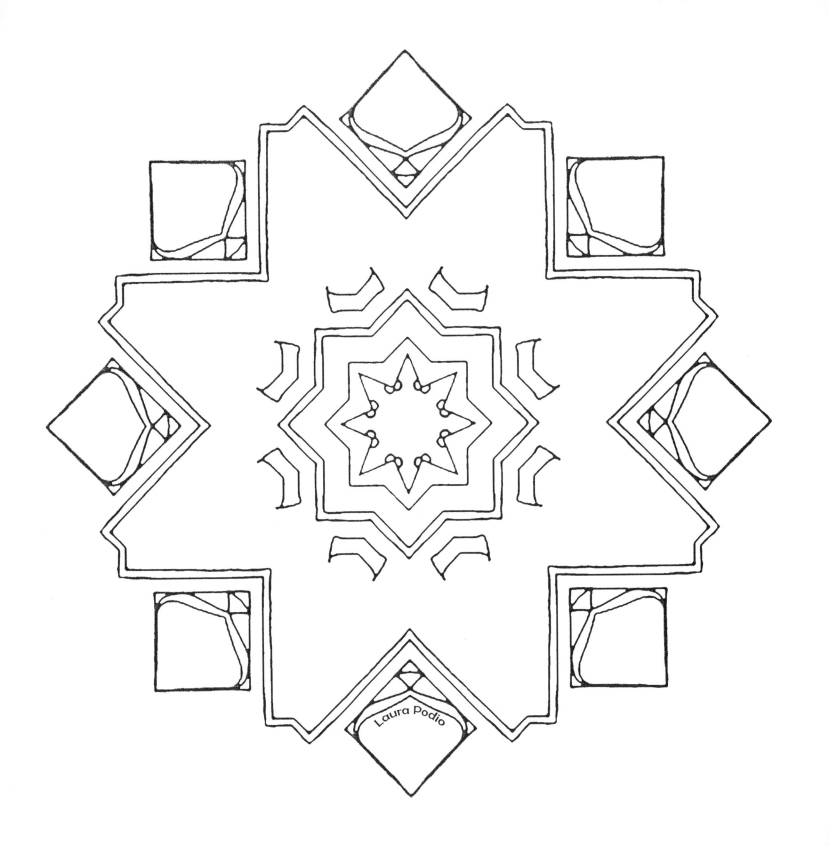
Laura Podio

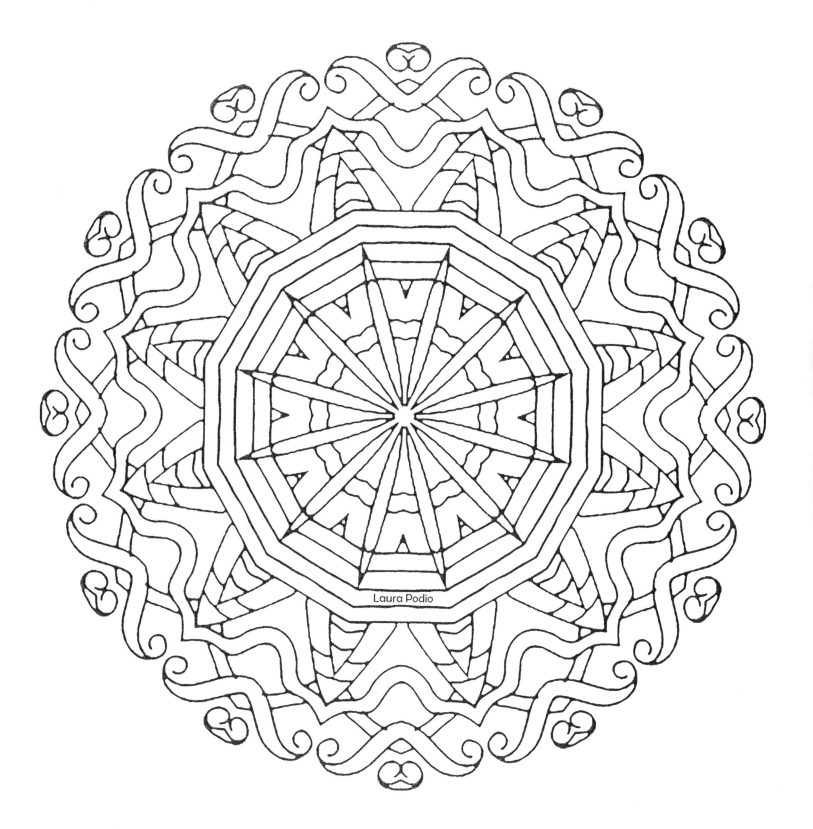
Laura Podio

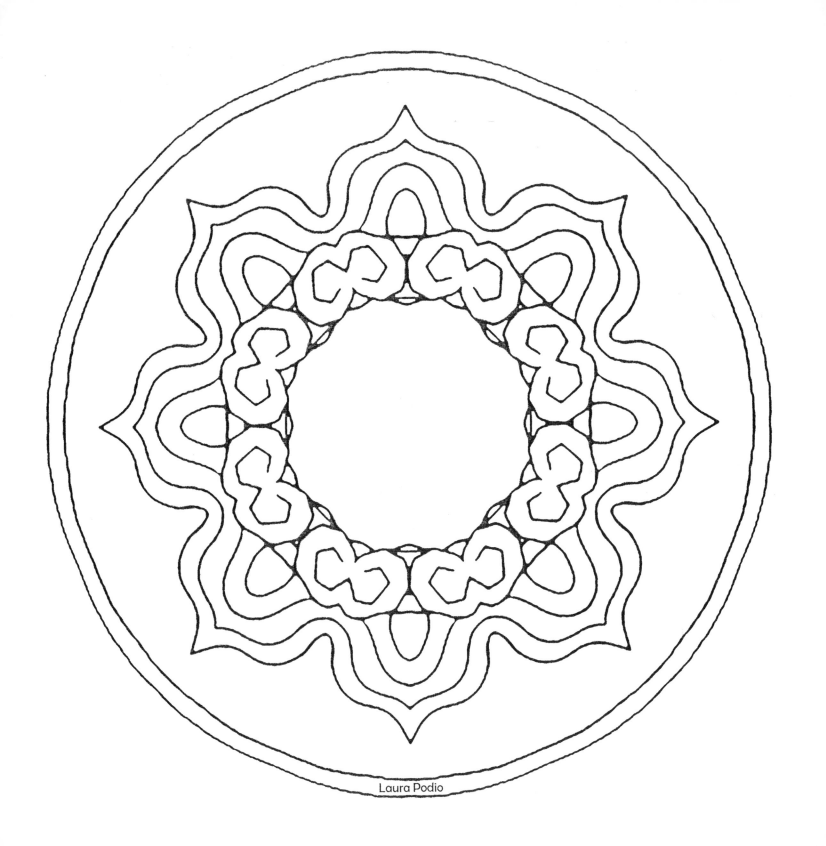

Laura Podio

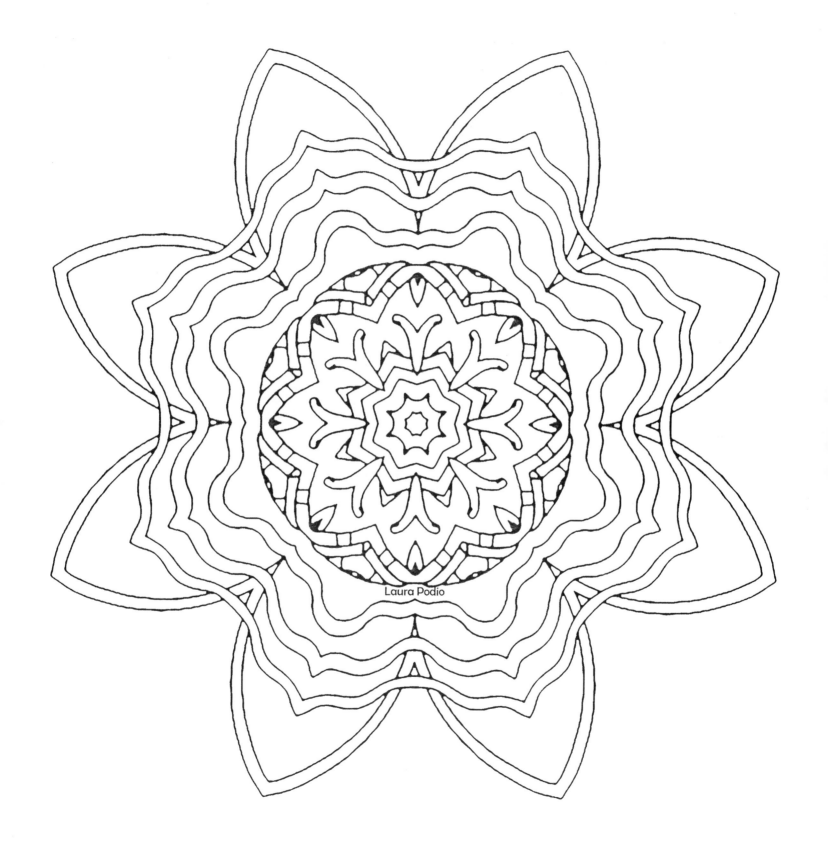

Laura Podio

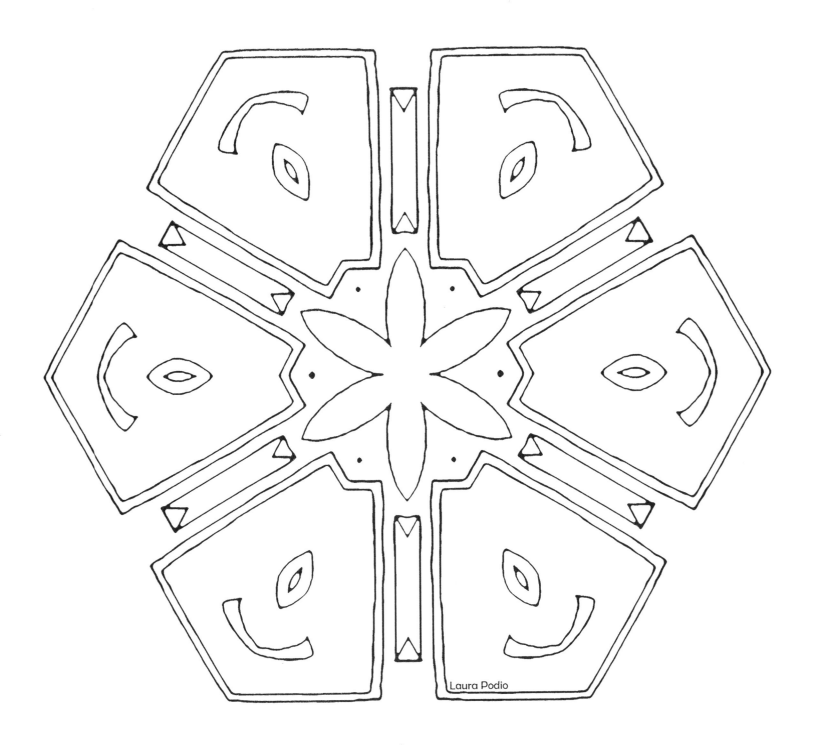

Laura Podio

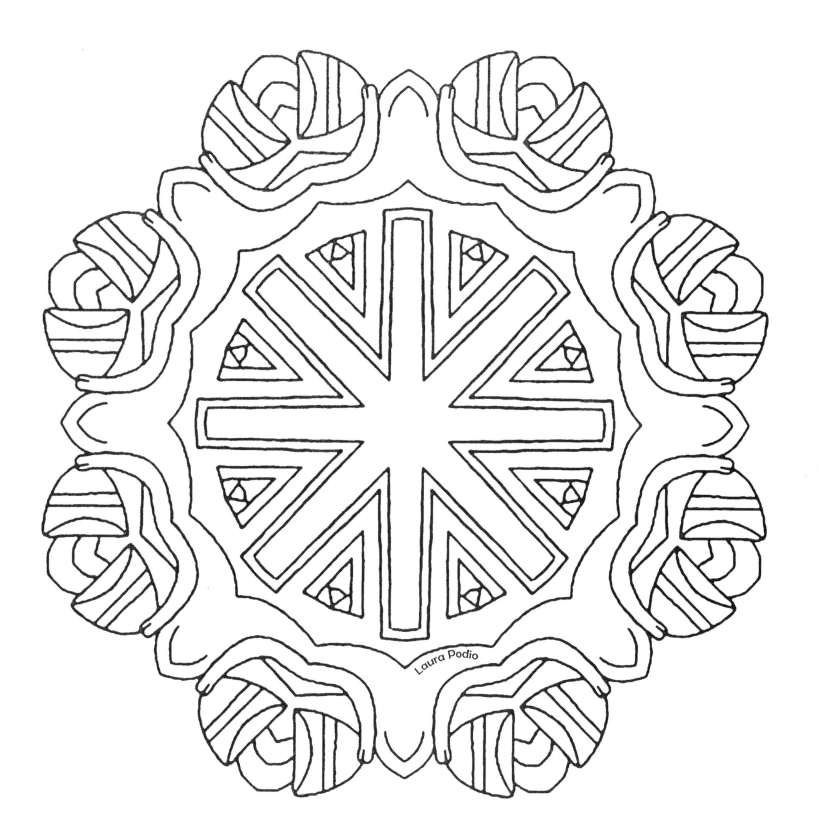

Laura Podio

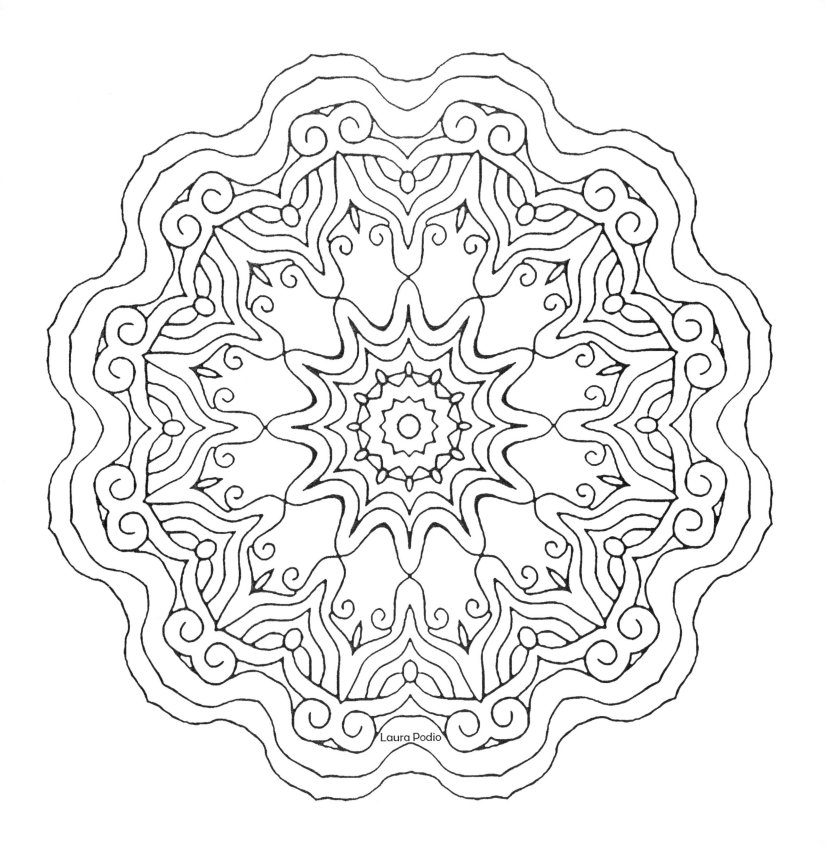

Laura Podio

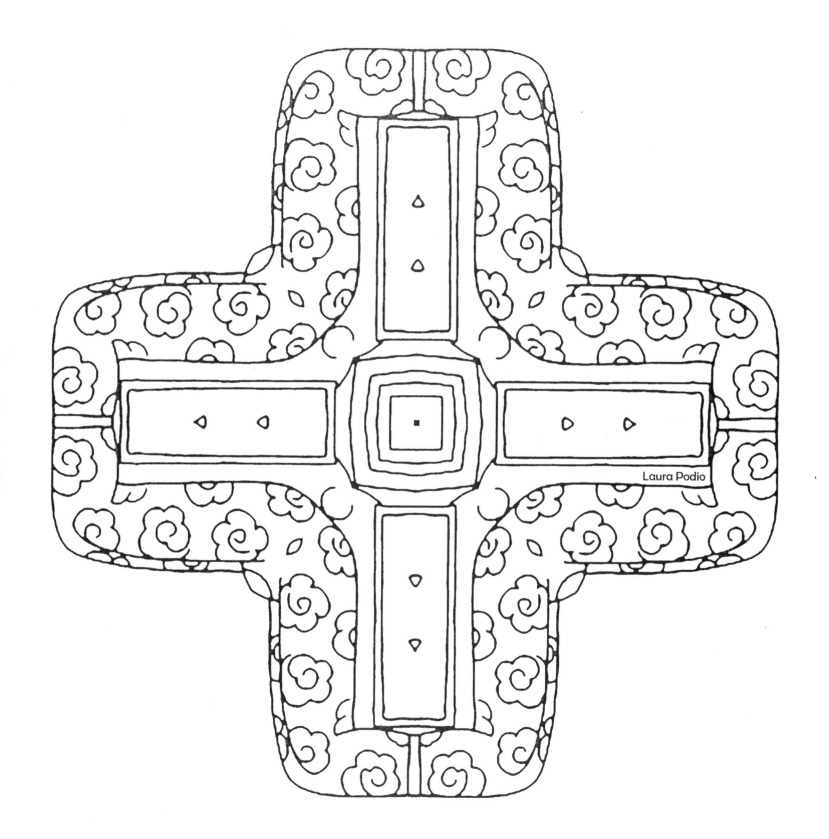

Laura Podio

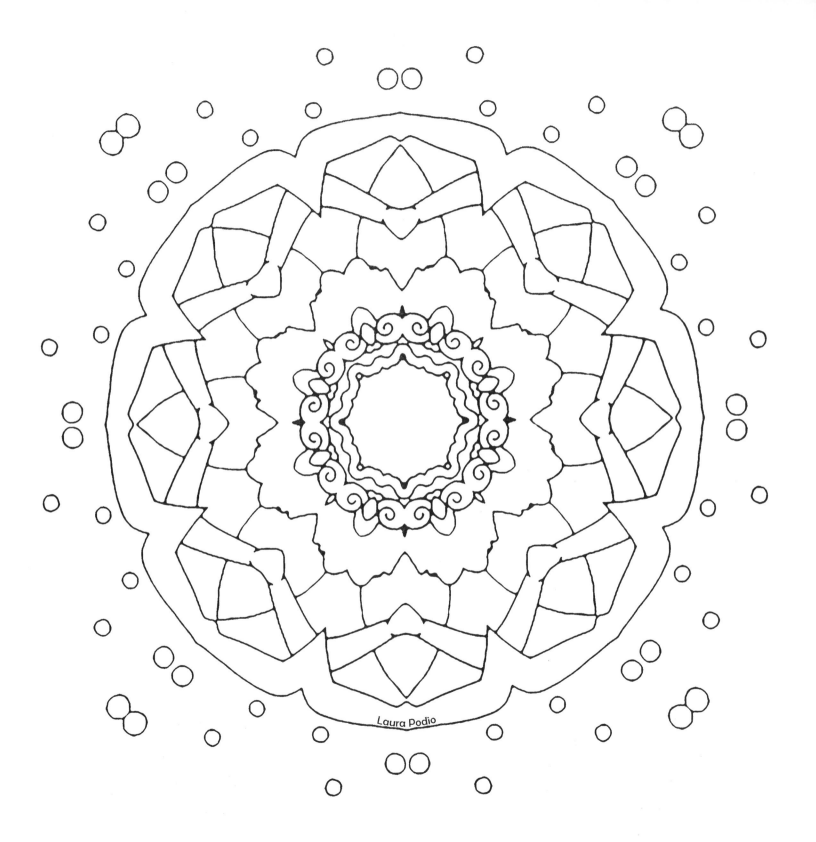

Laura Podio

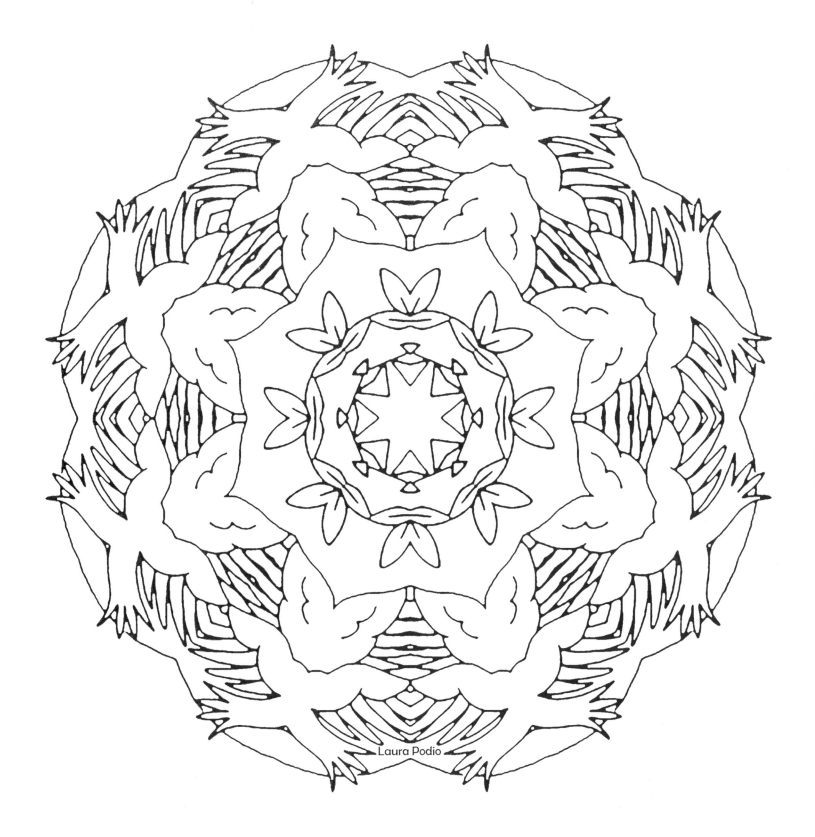

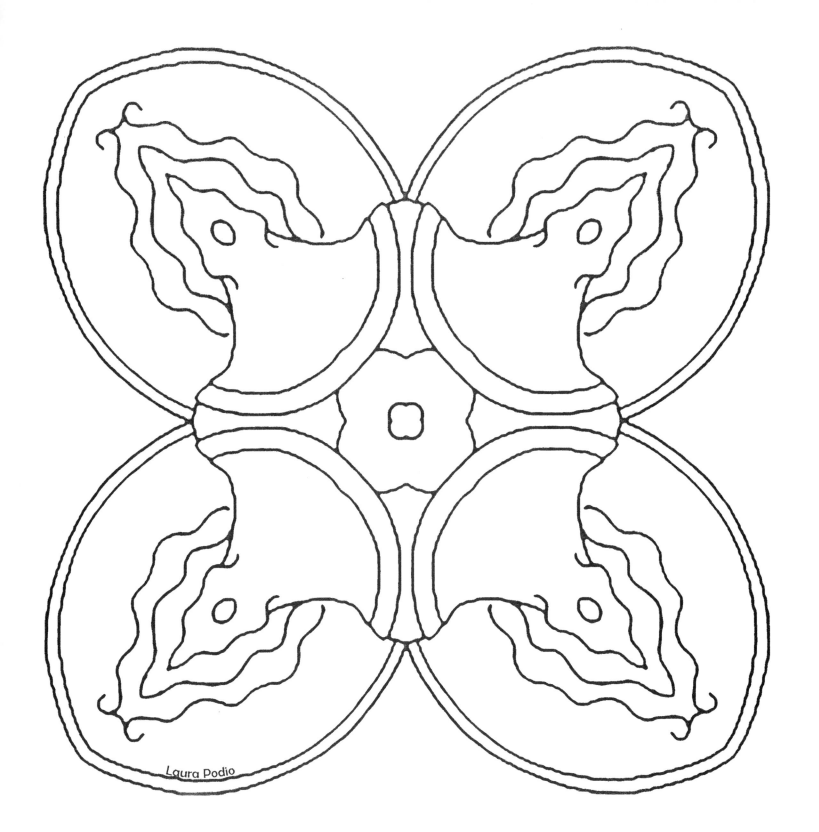

Laura Podio

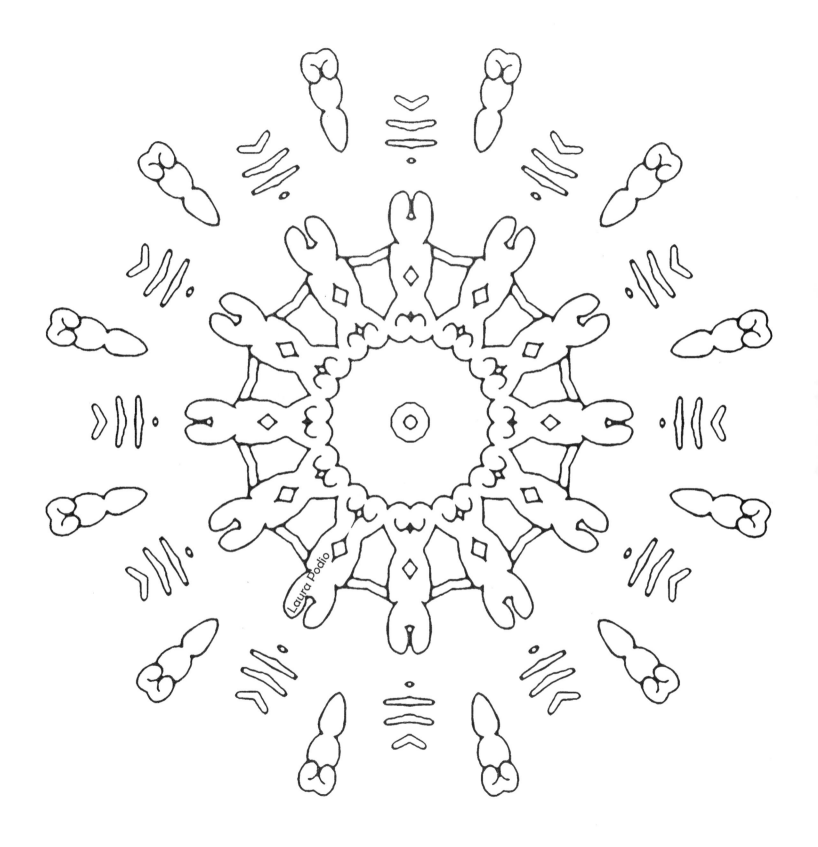

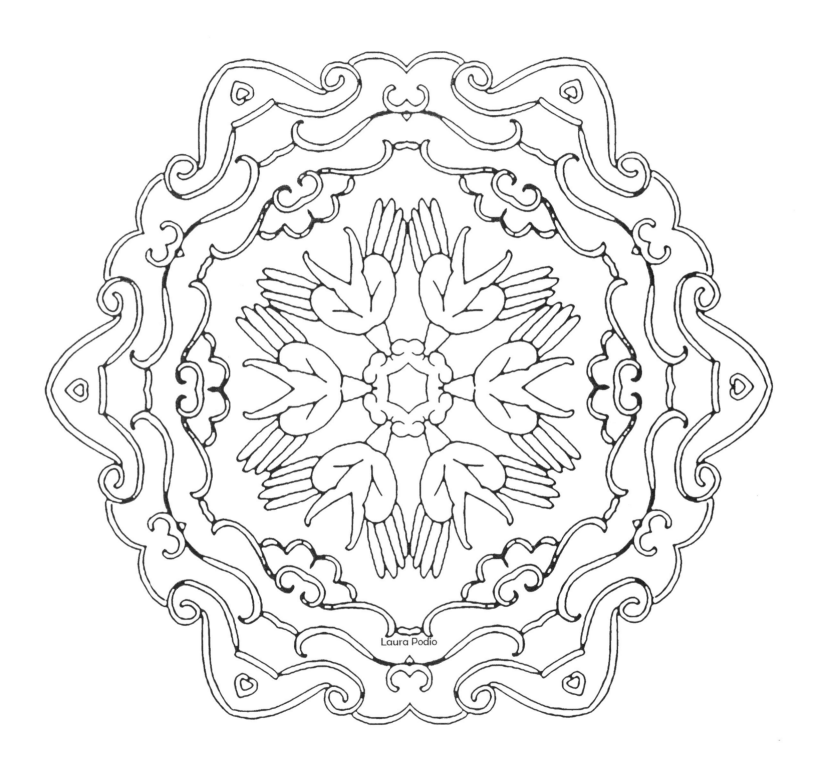

Laura Podio

Laura Podio

Laura Podio

Laura Podio

Laura Podio

Laura Podio

Laura Podio

Laura Podio

Laura Podio

Laura Podio

Laura Podio

Laura Podio

Laura Podio

Laura Podio

Laura Podio

Laura Podio

Laura Podio

Laura Podio

Laura Podio

Laura Podio

Laura Podio

Laura Podio

Laura Podio

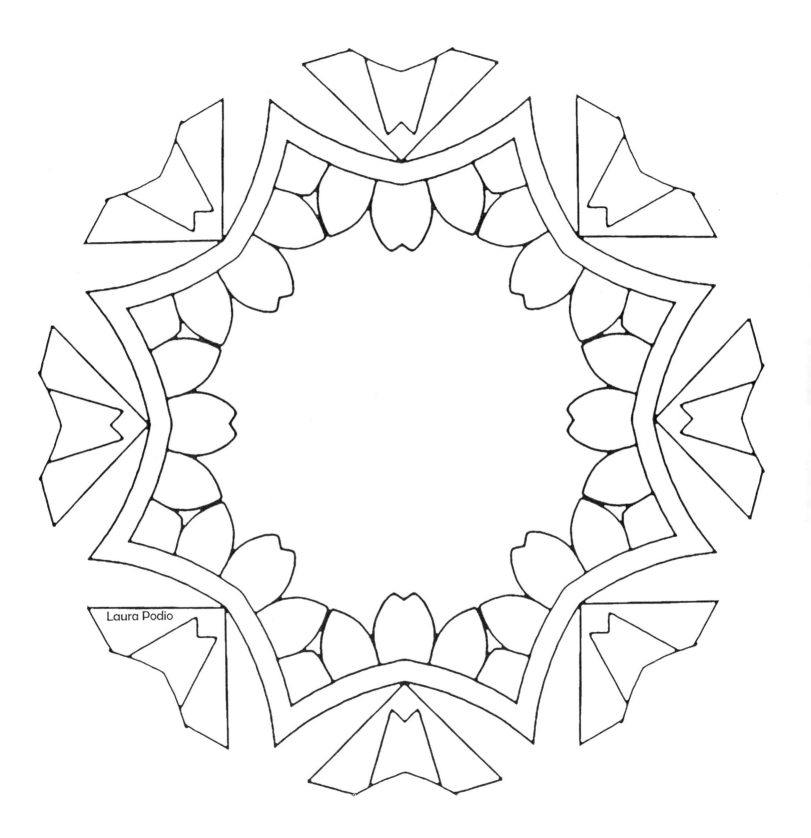

Laura Podio

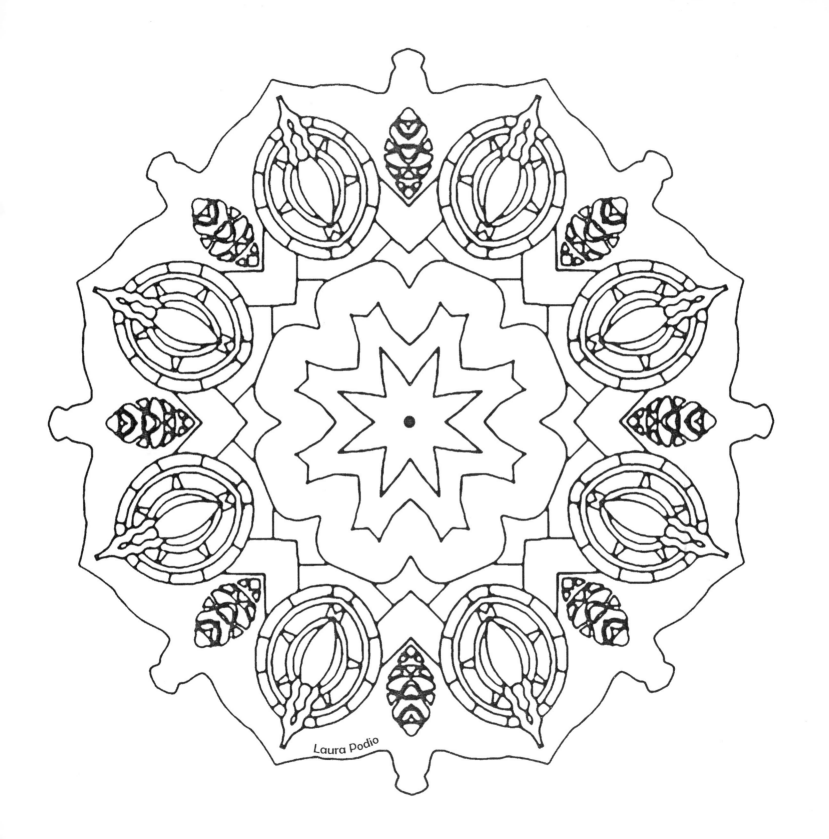
Laura Podio

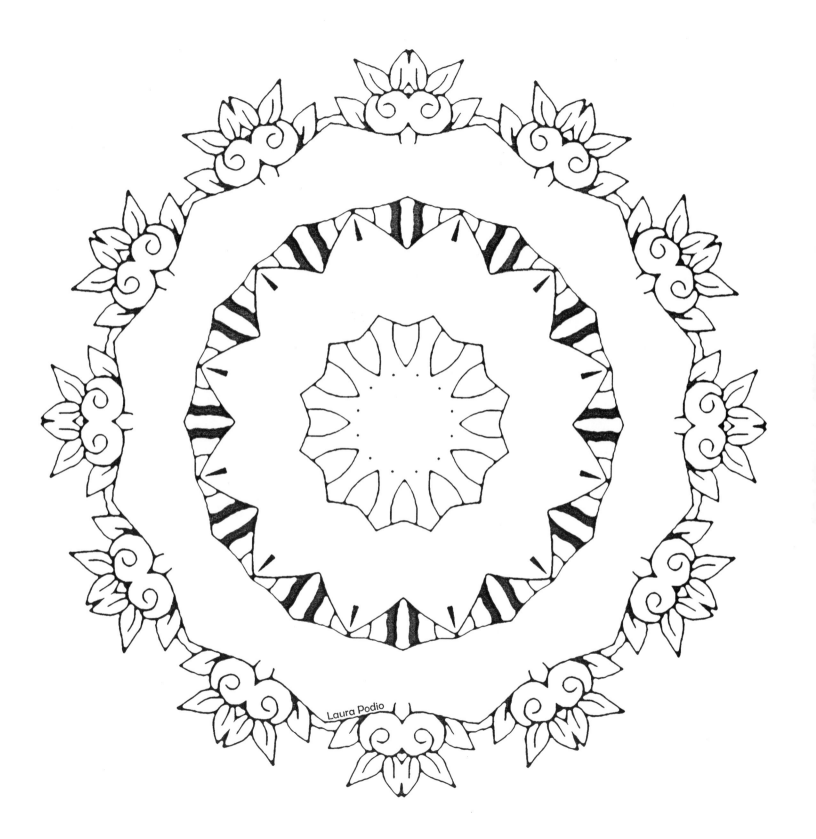
Laura Podio

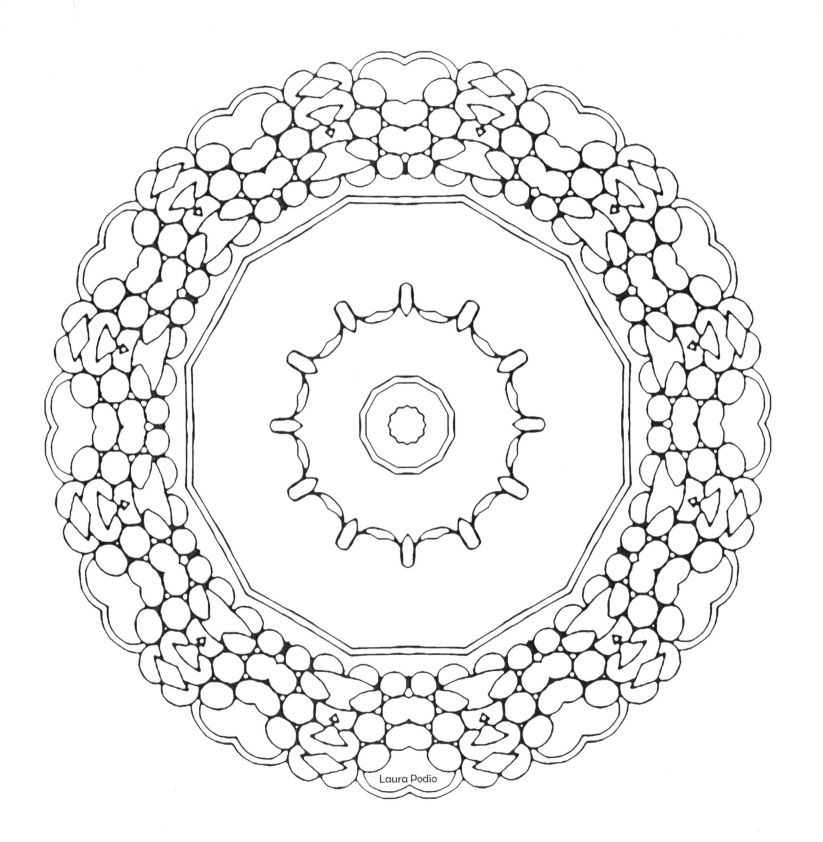

Laura Podio

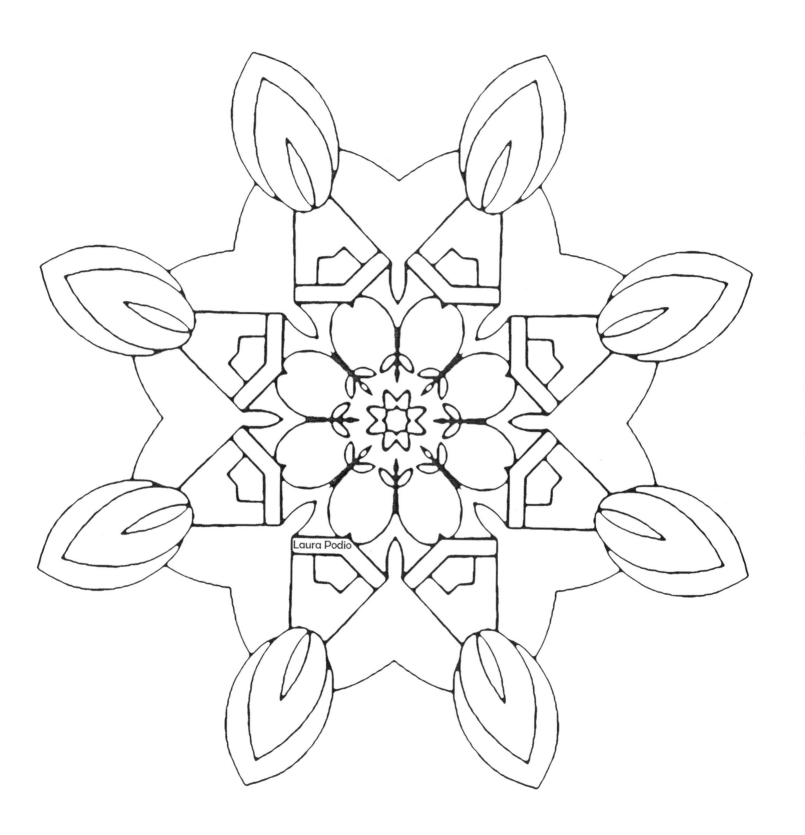
Laura Podio

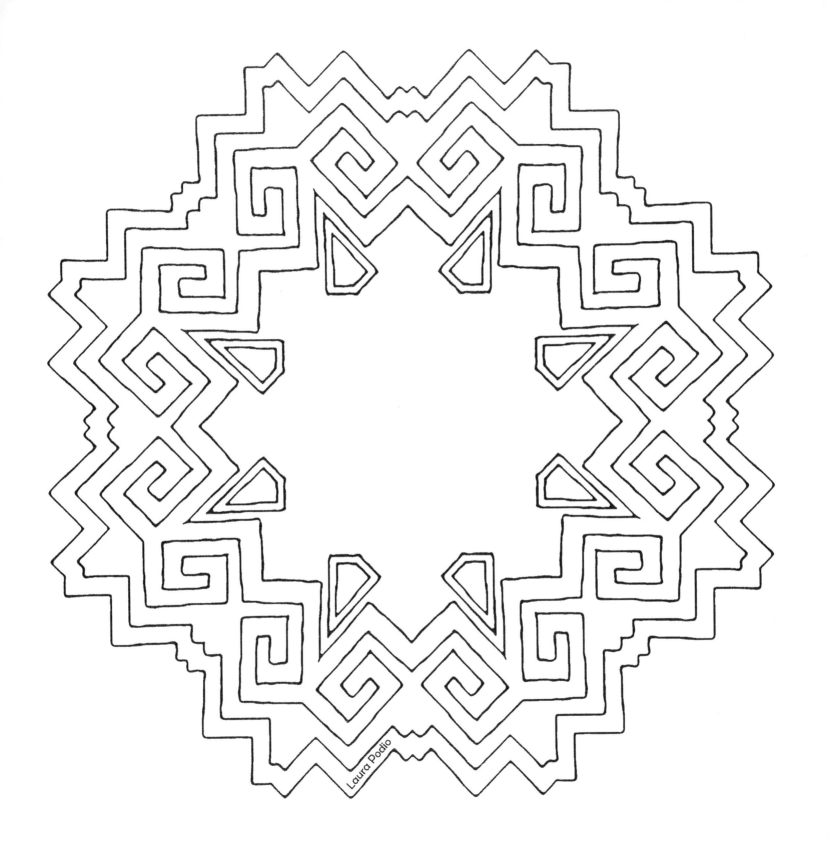

Laura Podio

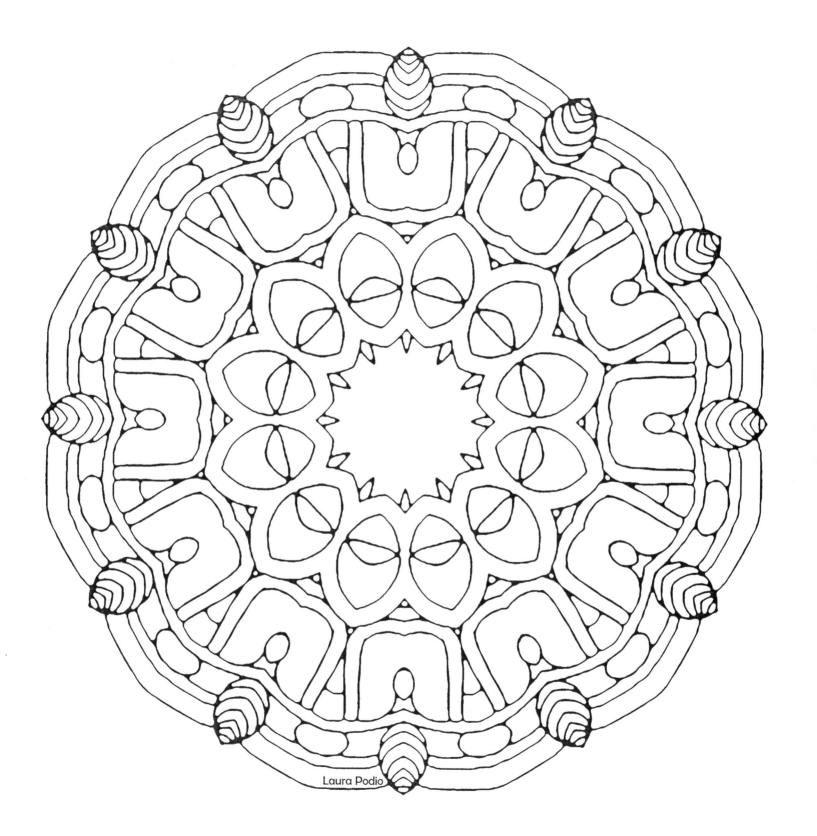

Laura Podio

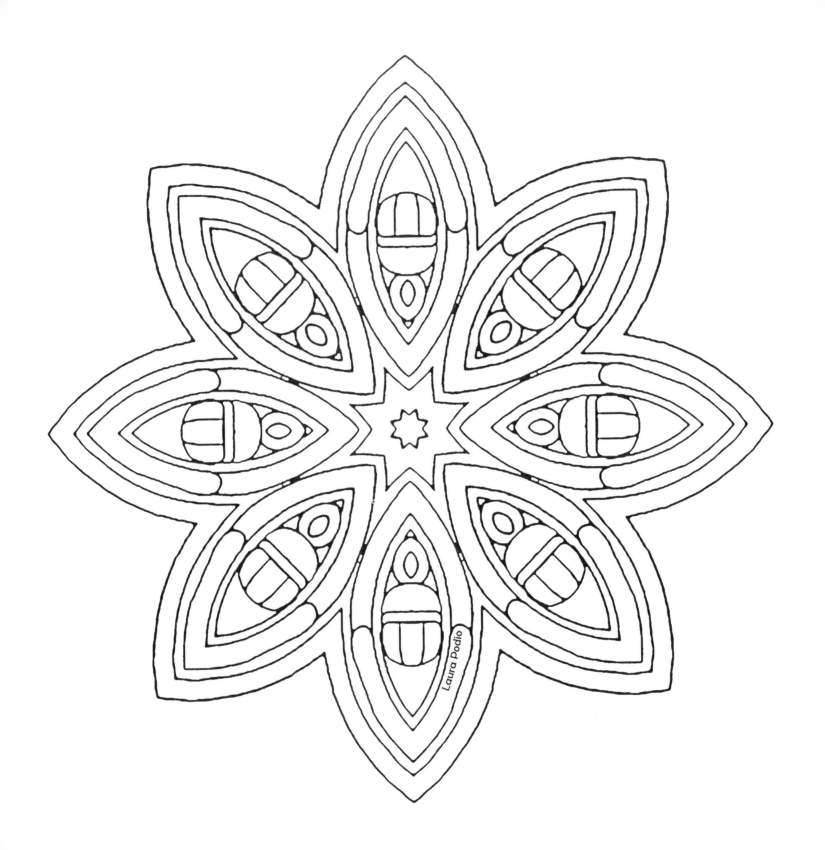

Laura Podio

Laura Podio

Laura Podio

Laura Podio

Laura Podio

Laura Podio

Laura Podio

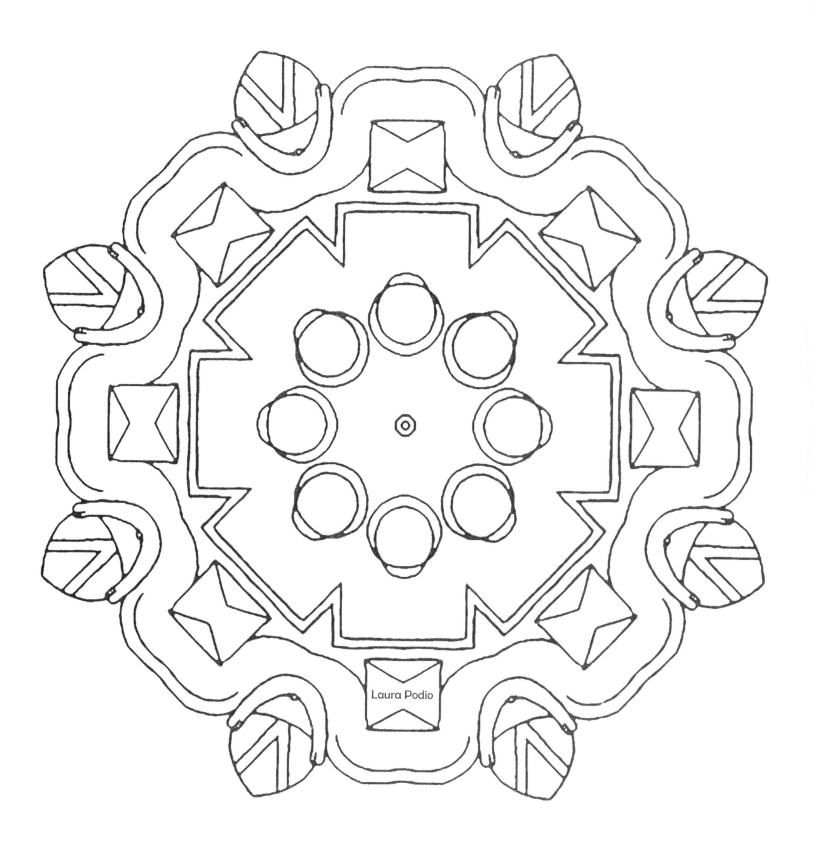

Laura Podio

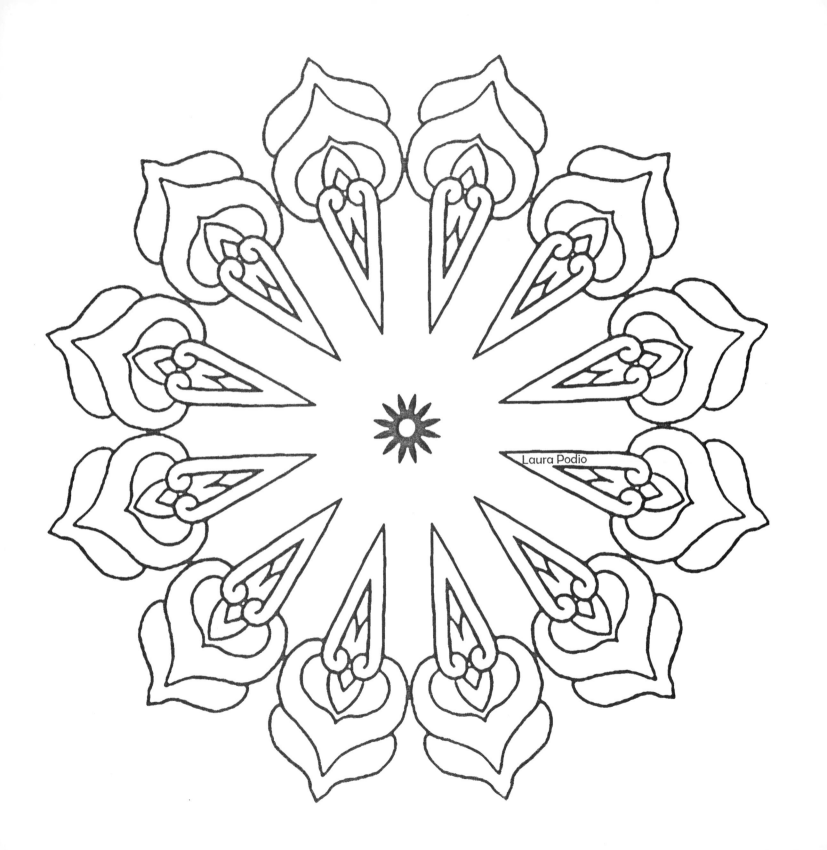

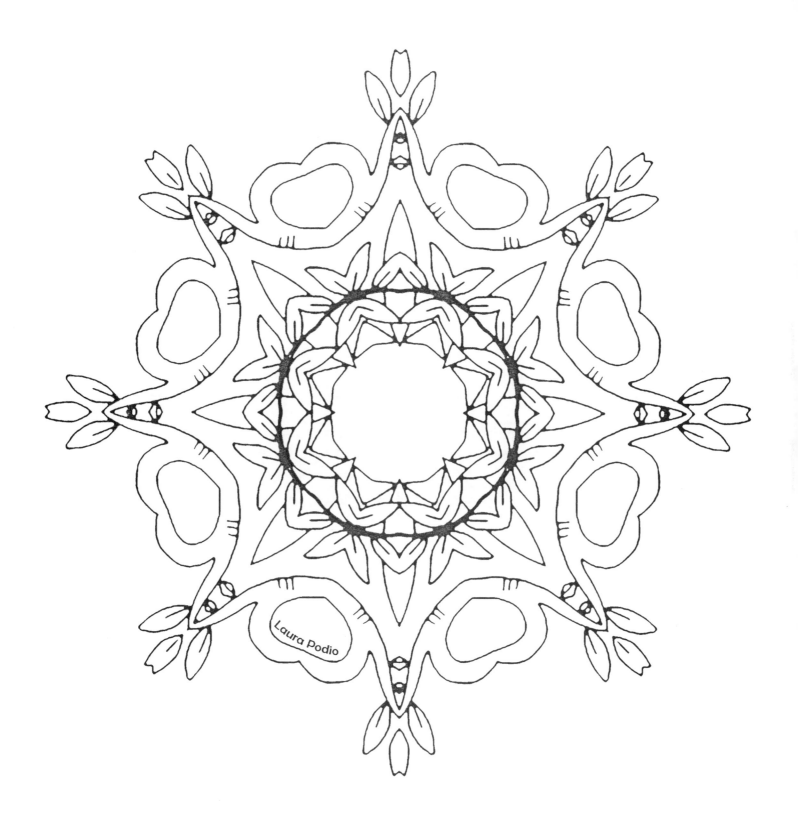
Laura Podio

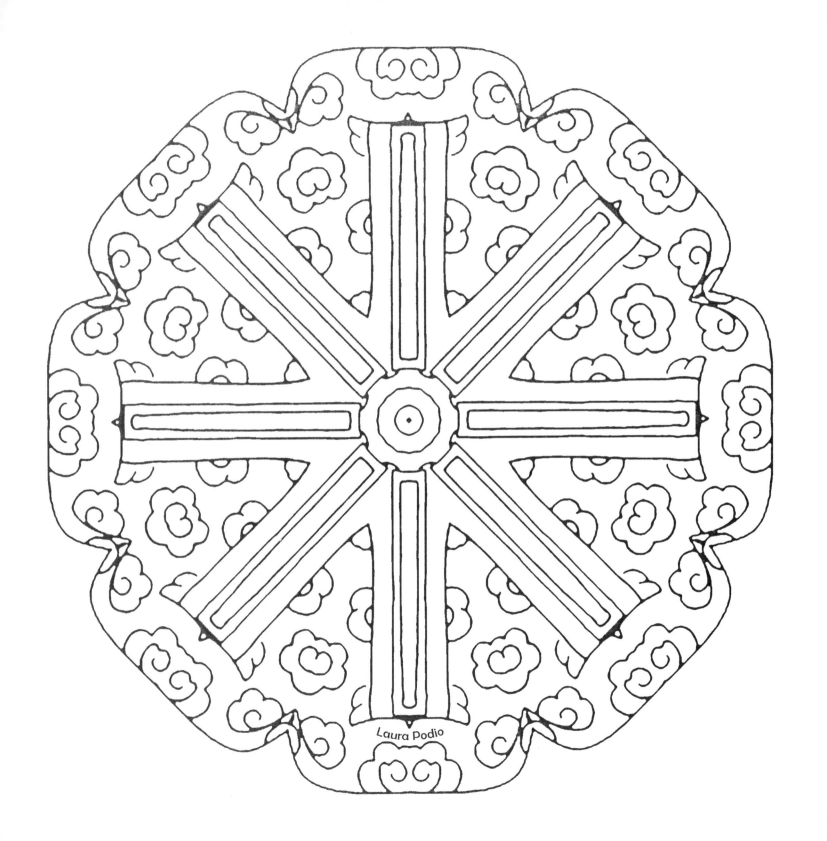

Laura Podio

Laura Podio

Laura Podio

Laura Podio